eric's eraser stamps

ericの
消しゴムはんこ

文化出版局

はじめに

14年ほど前に、画材店で見かけた消しゴムはんこが作れるキット。小さい頃から絵を描くことが好きだった私は、自分のイラストから手彫りのはんこが作れるなんて面白そうだなと思い、このキットを使ってみたことがはんこ作りのきっかけでした。ちいさなイラストから消しゴムはんこを彫って、押してみたときのワクワクした気持ちは今でも覚えています。

真っ白な紙にはんこを押して、パッと現れる印影は、なんだか魔法のようです。インクのじんわりした質感や、柔らかい線の雰囲気など、消しゴムはんこにしか表現できない面白さがとても好きです。少しズレてしまったり、擦れてしまったり。その時々で違った表情をみせてくれる偶発的なところも、消しゴムはんこならではだな、と愛らしく感じています。

この本では、いろいろなジャンルの図案と、消しゴムはんこを使った雑貨作りのご紹介をしています。気軽に始められるのが消しゴムはんこの良いところ。この本を読んで、消しゴムはんこを作ってみたいなと思っていただけたら、心から嬉しく思います。

eric

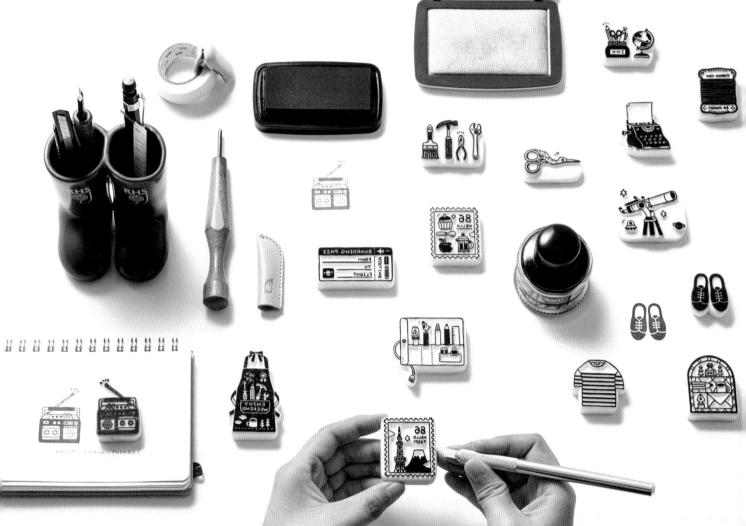

もくじ

| TOOLS |

| HOW TO MAKE |

STEP.1 初心者さんはこの図案で練習しよう！

コレクションボックス

COLLECTION BOX

はんこを押した紙箱を使って小物の整理。
オリジナルのボックスに小さなものたちを収納します。
インテリアとして机に置くのはもちろん、
ギフトボックスにしても。

箱の側面や底にも押すと、チラッと見える感じが楽しい。箱好きにはたまらなく、いくつも作ってしまいそうになる。

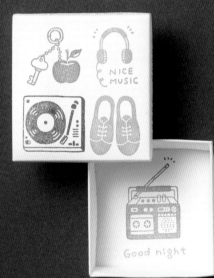

ついつい集めてしまう切手やボタン、割りピンたち。中身とはんこのモチーフをリンクさせてマッチ箱風の小さなコレクションボックスに。

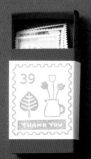

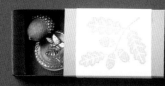

スケジュール管理

SCHEDULE MANAGEMENT

真っ白な紙に、好みのレイアウトでスケジュールを管理。
TO DO LISTや日々の記録をはんこと一緒に飾ります。
数字のはんこ (p.70) は、カレンダーや日々のタスクリスト作りなど
オールマイティに使えます。

全体の統一感を出すために、
使うインクは3色くらいに
しぼるのがポイント。数字
のはんこは定規を置くと真
っ直ぐに押すことができる。

My Schedule

☐ Mail check ✉
☐ MEETING … 15th
☐ WORK SHOP! … 20th
 14:00 ～ ◎ Yokohama

SHOPPING
○ sweater
○ jeans
○ COFFEE

CHECK LIST
☐ Make a report
☐ Send letter
☑ Call 14:30 ～
☑ NICE DAY!

HAVE A NICE HOLIDAY

Rainy

14 Sunday
Fruit parlor…
14:00 ～ @Shinjuku
DELICIOUS!!

HOLIDAY!

28 Sunday
LUNCH 12:30 ～
ABC COFFEE ◎Shibuya
hair salon 16:00 ～

24 Wednesday
MEETING 11:00 ～ 12:30
Exhibition @Tokyo 16:00 ～
MEMO

Mon	Tue	Wed	Thur	Fri	Sat	Sun
1	2	3	4	5	6	7
8	9	10	11	12	13	14
15	16	17	18	19	20	21
22	23	24	25	26	27	28
29	30	31				

付箋やメモパッドを使ってウィークリーやデイリーのチェックリストを作る。インクは裏写りしにくいツキネコの「VersaMagic Dew Drop」がおすすめ。

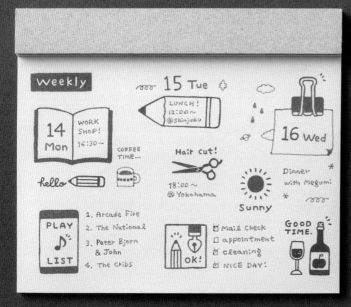

Weekly

14 Mon — WORK SHOP! 16:30～

hello

COFFEE TIME…

15 Tue — LUNCH! 12:00～ @Shinjuku

Hair cut! 18:00～ @Yokohama

16 Wed

Sunny

Dinner with Megumi

PLAY LIST
1. Arcade Fire
2. The National
3. Peter Bjorn & John
4. The Cribs

OK!

☑ Mail check
☐ appointment
☑ cleaning
☑ NICE DAY!

GOOD TIME.

October
15 Friday

11:30 Lunch @Yokohama
13:30 – 16:00 planning mtg

Buy things for birthday party

GOOD TIME.

☐ cake ☑ wine
☑ present ☑ LETTER
☐ bouquet

NICE!

November
25 Thursday

8:00 morning mtg
13:30 presentation

SHOPPING

CHECK!

☐ sticky note
☑ envelope
☐ stamp
☑ INKPAD

月間ダイアリー

MONTHLY DIARY

方眼ノートを使って月間ダイアリーのページ作り。
手帳に使える小さいはんこ (p.73) でノートを楽しく飾ります。
好きなモチーフで作ったブックマークを手帳に添えても。

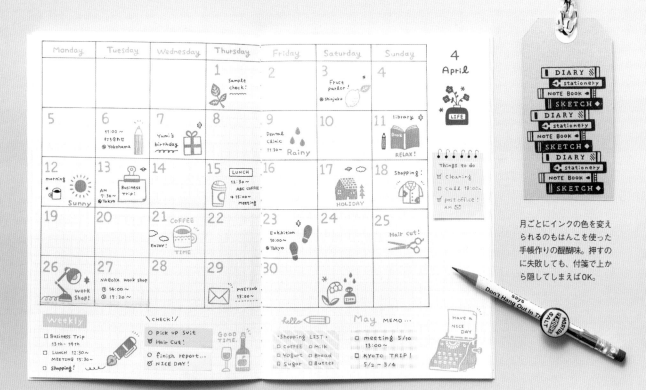

月ごとにインクの色を変えられるのもはんこを使った手帳作りの醍醐味。押すのに失敗しても、付箋で上から隠してしまえばOK。

卓上ディスプレイ

STATIONERY ON THE DESK

ブリキ缶にはんこを押すと、
なんともレトロな雰囲気に心がくすぐられます。
蓋の内側にもはんこをパターン押し。
開けたときにワクワク感があり、見た目にも楽しい印象に。

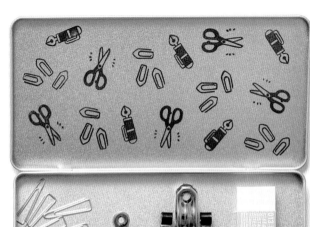

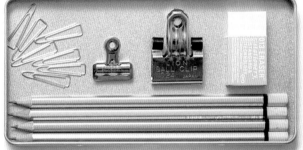

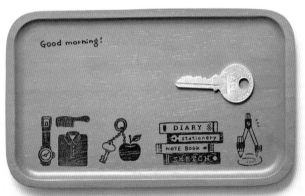

木製のツールトレーは、身の回り
の小物たちを置いてディスプレイ
を楽しめる。小物に馴染むような
インクの色を選ぶのがポイント。

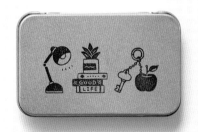

デスクの整理

DESK ORGANIZER

デスクまわりのあれこれをすっきりまとめる収納ボックス。
お気に入りのノートやよく使うペンを飾るように収納して。
インクの色は、目立ちすぎずほどよい加減の色を選びます。

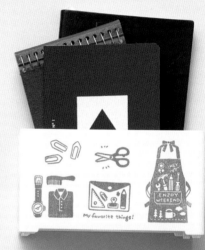

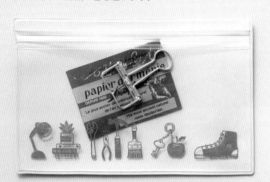

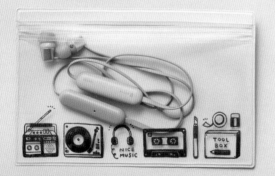

生活に使うこまごまとした
ものを入れておくのに役立
つケースを、好きなモチー
フのはんこで飾りたい。

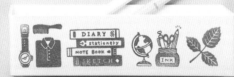

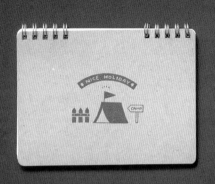

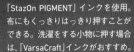

「StazOn PIGMENT」インクを使用。
布にもくっきりはっきり押すことが
できる。洗濯をする小物に押す場合
は、「VarsaCraft」インクがおすすめ。

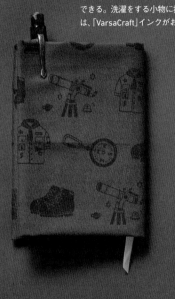

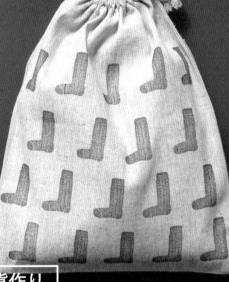

布小物の雑貨作り

FABRIC ACCESSORIES

普段づかいする小物に好きなモチーフでアレンジを加えると
ちょっとした外出も気分が上がります。
パターンではんこを押した布で本を包めばブックカバーに。
トートバッグのタグに幅広のリボンを使ってワンポイントにするのもかわいいですよ。

趣味の記録帳

RECORD BOOK

好きなことを記録していくノート作り。
お気に入りの喫茶店を巡ったときのことを気ままにノートに綴ります。
はんこを使って彩りをプラス。見返すのも楽しいです。

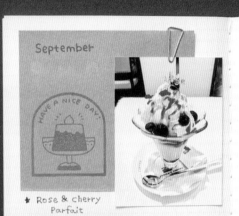

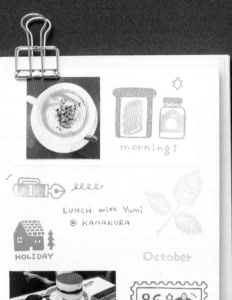

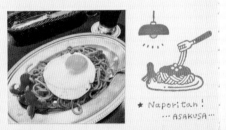

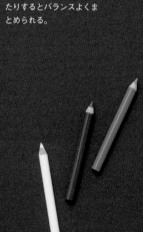

喫茶店モチーフ（p.56）や
MONTHLYのモチーフ（p.71）
を使用。ノートに写真やは
んこを置いてレイアウトを
決めてから、貼ったり押し
たりするとバランスよくま
とめられる。

旅先の紙ものを保管する

TRAVEL MEMORIES

旅先では、あれこれと紙ものを収集するので
ジップケースや封筒を持参してまとめて入れておきます。
透明なケースに押すと、
はんこと紙ものが重なったニュアンスも楽しめます。

ポケットサイズの旅用ノートの
表紙をはんこでアレンジすると、
特別感が増して愛着が湧く。撮
った写真を送る封筒にもはんこ
でひと手間加えて。

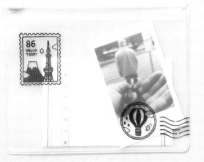

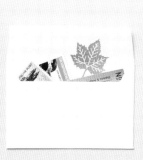

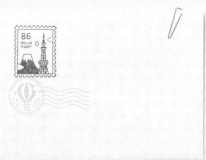

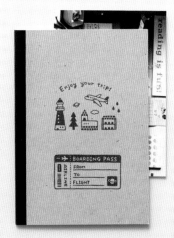

日常を記録する

フォトアルバム

LIFE LOG PHOTO ALBUM

旅やホームパーティー、
お気に入りの文具など、
記録に残したい写真を
スケッチブックに貼って。
写真にちなんだモチーフの
はんこでデコレーション。
自由にレイアウトしながら
アルバム作りを楽しみます。

フイルムモチーフのはんこ
は文字を書いたり写真を入
れ込んだりアレンジできる。
消しゴム版の切れ端を三角
にカットしたはんこでフォ
トコーナーに。

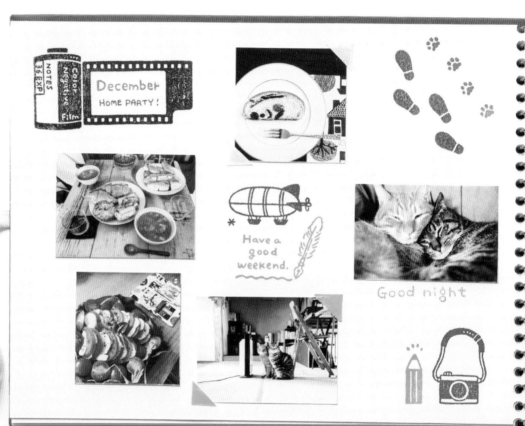

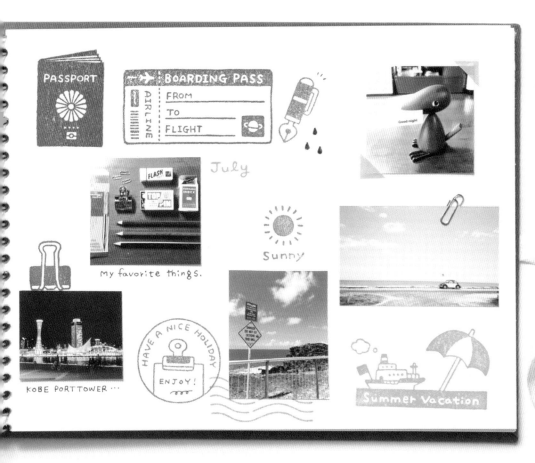

PASSPORT

BOARDING PASS

AIRLINE

FROM

TO

FLIGHT

July

My favorite things.

Sunny

KOBE PORTTOWER …

HAVE A NICE HOLIDAY

ENJOY!

Summer Vacation

アルバムはスケッチブックを
使用。紙は荒目だとはんこの
印影がきれいに出にくいので、
表面に凹凸の少ない細目のタ
イプを選ぶと良い。

フードを飾る

DECORATE FOOD

手作りジャムに、作った日付入りの
メッセージタグを紐でくくります。
ワンポイントにはんこを押した
木製のスプーンを添えて。

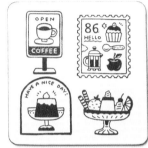

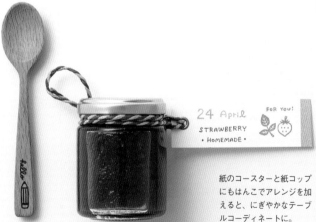

紙のコースターと紙コップ
にもはんこでアレンジを加
えると、にぎやかなテーブ
ルコーディネートに。

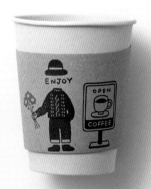

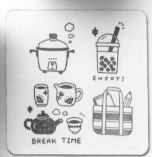

ちいさなおすそ分けギフト

GIFT WRAPPING

ちょっとしたギフトやおすそ分けをする機会には、
相手を思ってラッピングにもこだわりたいですよね。
捨ててしまうのがもったいない！と言われたい、
はんこで作るオリジナルのラッピングです。

透明のOPP袋には、紙以外の素
材にも押せる「StazOn PIGMENT」
インクを使用。リボンを結んだり、
ビニタイやシールでとめても。

ドーナツの包み紙に
はドーナツのはんこ
を。クラフト紙に2
色のインクを使って
パターンで押すと華
やかな印象になる。

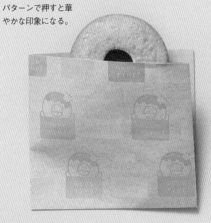

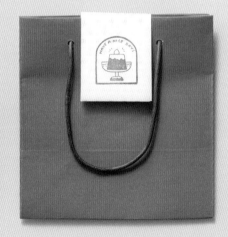

手紙や小包

LETTERS and PACKAGES

シーリング(p.52)はシール台紙に押して切り抜いて作ります。
はさみに点線を加えると切り取り線に。
荷物にくくるタグ作りにも。
送る相手が思わずクスッとしてしまうような
アレンジを考える時間も楽しいです。

TO や FROM が書き込めるフレームのはんこ
は、シンプルな封筒に映える。請求書在中は
んこは、「請求書」を空欄にして別の言葉を書
き込んでも。

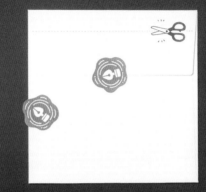

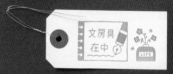

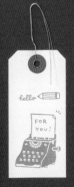

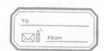

季節のグリーティングカード

GREETING CARDS

植物モチーフで季節感のあるカード作り。
ポストカードにはパターンで押したり、
ミニカードにはワンポイント、
一筆箋にはフレームのように押してみたり。
送る相手の好みで選ぶのも楽しいですよ。

封筒の中に押すと、開封したときの小
さなサプライズに。ゴールドのインク
で押せば、お祝い気分。カードとお揃
いの包装紙作りもおすすめ。

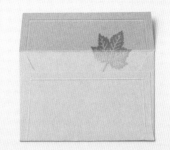

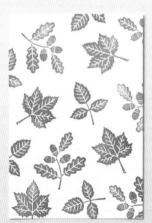

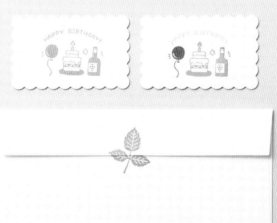

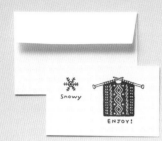

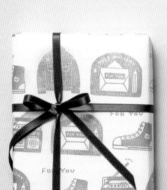

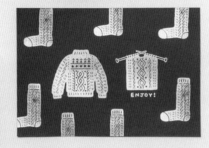

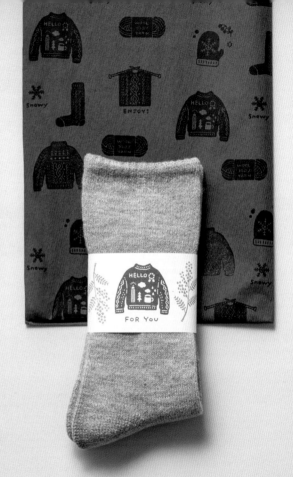

くつ下のラッピングには、はんこでデコレー
ションした紙帯を巻くだけでオリジナリティ
がぐっと引き立つ。箱などにも応用できる。

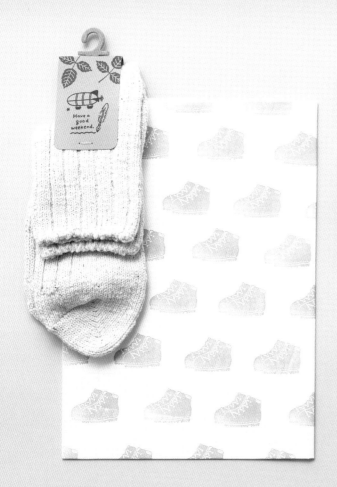

ハンカチなどの布物のラッピングには、正方形のカードにパンチで穴を開け、リボンの端切れを通してくくる。カードの裏側にメッセージを書き込んでも。

冬の贈りもの

WINTER GIFT

薄葉紙にパターンで押して総柄にした
軽やかなラッピングペーパーは、
ニットや布小物を包むのにおすすめです。
冬のモチーフはさりげなくキラキラと光る
ゴールドやシルバーのインクとも好相性。

お裁縫道具

SEWING TOOLS

お裁縫モチーフでアレンジした紙箱にお気に入りの道具を詰めて。
ブラウンのインクで押すとアンティークな雰囲気になります。
青いインクが映えるサテンリボンは、
いろんなモチーフが収まる幅広のものがおすすめです。

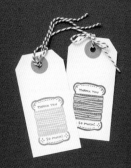

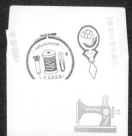

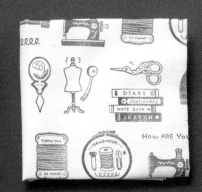

ファブリック好きな人へ贈るメッセージカード作りも。ミニカードには、鳩目パンチやステッチを施すと特別感が増す。

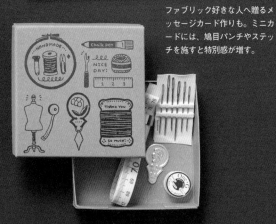

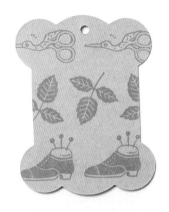
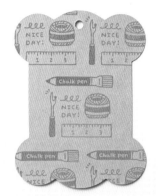
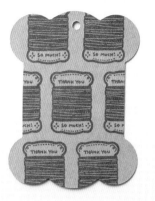
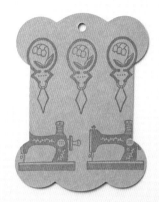

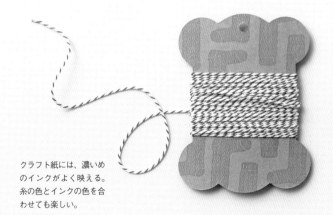

クラフト紙には、濃いめ
のインクがよく映える。
糸の色とインクの色を合
わせても楽しい。

糸巻き台紙

THREAD CARDS

お気に入りの刺繍糸や、リボン、
レースの保管に役立つ糸巻き台紙です。
タグやメッセージカード、アクセサリー台紙として
使うのもおすすめです。

新年のお祝い

NEW YEAR'S CARDS

お正月モチーフで作る彩り豊かな年賀状。
同じモチーフもインクや押し方を変えればさまざまな表現を楽しめます。
ひとつひとつ手で作る年賀状は、印象に残ります。
お年玉袋やお祝い袋も手作りのはんこで温かみが増します。

花には赤いインク、そのほかは落ち着いた色にして、花の華やかさを際立たせて。目立たせたいポイントを作って色を選ぶと、全体のバランスが良くなる。

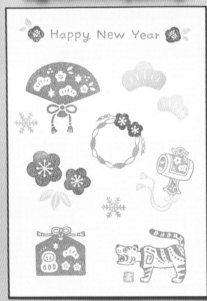

26

名刺サイズの年賀カード。年始の挨拶に一言を添えて直接
手渡しするのもすてき。はんこの押し方にもひと工夫。少
しだけ端が切れるように押すと、絵柄に広がりが生まれる。

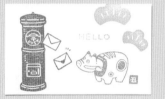

消しゴムはんこの道具

消しゴムはんこ作りに使う道具たち。
使いやすさやデザインも重視して選びます。文房具店や画材店で手に入ります。

① 消しゴム版　　消しゴムはんこ専用。シードの「ほるナビ」イエローの裏面を使う。

② そうじねりけし　消しゴムはんこ専用。シードの「スタンプそうじねりけし」を使う。

③ 赤色インク　　彫る前に消しゴム版に色をつける。ツキネコの「artnic」がおすすめ。

④ へら　　　　　図案を消しゴム版に転写するときに使う。定規でも代用できる。

⑤ マスキングテープ　図案を消しゴム版に貼るために。カモ井の「マットホワイト」がおすすめ。

⑥ はさみ　　　　工作用のはさみ。マスキングテープや紙がよく切れるもの。

⑦ カッター　　　消しゴム版をカットするために。NT Cutter「プレミアム2A型」。

⑧ シャープペンシル　図案の細い線を写すために。芯は0.5mmのHB。Kaweco「special 0.5」。

⑨ 消しゴム　　　図案を描き写すときなどに。ニトムズ「STALOGY ERASER」を使用。

⑩ ミニ定規　　　図案を転写するときのへらの代わりや、図案を描き写すときに使う。

⑪ トレーシングペーパー　図案を描き写すために。薄口タイプ（45g/㎡）。使うサイズに切っておく。

⑫ カッターマット　作業時に机を傷つけないように。OLFA「カッターマットA4」を使用。

⑬ デザインナイフ　消しゴムはんこは、これを使って彫る。OLFA「リミテッドAK」がおすすめ。

⑭ 長年愛用している.Too「シルバーナイフ」と月光荘の「ヌメ革キャップ」。※シルバーナイフは廃番

⑮ 小丸刀　　　　三木章刃物本舗「パワーグリップ彫刻刀丸型3mm」。余白を彫るときに。

⑯ 丸刀　　　　　大きな図案の広い余白を彫るときは、6mm程度の太いものを使う。

⑰ 方眼リングノート　KOKUYO「ソフトリングノート」。イラストラフを描くときに使う。

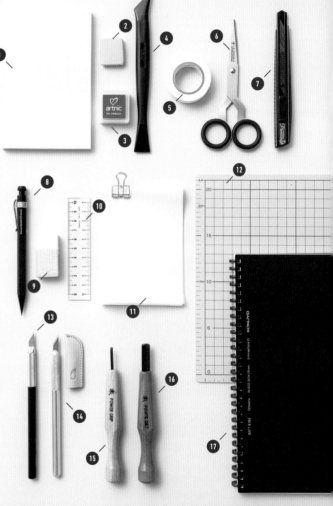

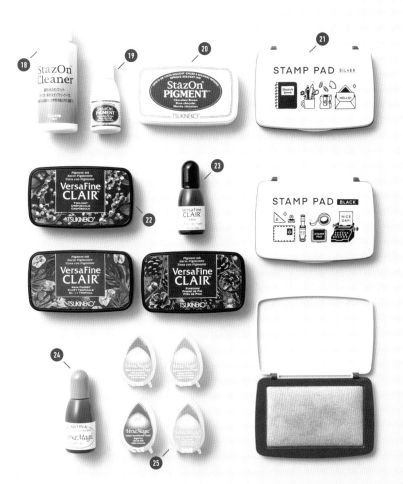

インクについて

インクは押したいものにより選びます。
メーカーによって色も性質もさまざまですが、
ここに紹介するものが使いやすくておすすめです。

⑱ StazOn -ステイズオン-専用クリーナー（ツキネコ）
ガラスやプラスチックなど非吸収面のインクを落とすことができる。

⑲ StazOn PIGMENT -ステイズオン ピグメント-インカー（ツキネコ）
インク補充用にあると便利。

⑳ StazOn PIGMENT-ステイズオン ピグメント-（ツキネコ）
紙以外にも金属、プラスチックなどさまざまな素材に使用できるオールマイティなインクパッド。顔料系インク。

㉑ SANBY-サンビー-STAMP PAD（サンビー）
シルバー、ブラック、ゴールドの3色。発色が美しく、シルバー、ゴールドは濃い色の紙にも映える。ericデザイン。

㉒ VersaFine CLAIR-バーサファイン クレア-（ツキネコ）
細かい線やベタ面もくっきり鮮明に押せる。にじみにくく乾きやすい。

㉓ VersaFine CLAIR-バーサファイン クレア-インカー（ツキネコ）
インク補充用にあると便利。

㉔ VersaMagic DewDrop-バーサマジック デュードロップ-インカー（ツキネコ）
インク補充用にあると便利。

㉕ VersaMagic DewDrop-バーサマジック デュードロップ（ツキネコ）
マットな色調が美しいインク。裏写りしにくいので、とくに手帳におすすめ。

初心者さんはこの図案で練習しよう！

えんぴつの図案

→ 図案は p.49

シンプルなデザインの
えんぴつの図案です。
彫るところと、残すところ、
面と線の両方を練習することができます。
完成したら、このように文字を
書き足して遊ぶこともできますよ。

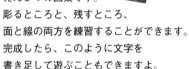

LET'S TRY!

[図案を描き写す]

1

トレーシングペーパーを図案の上にのせてマスキングテープでとめ、シャープペンシルで描き写す。彫らないところ（面の部分）は、斜線をひいてわかるようにしておく。

＼ 消しゴム版について ／

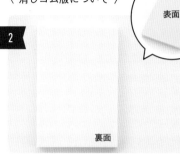

2

表面

裏面

専用消しゴム版（ほるナビ）。より細かい図案を彫るために、裏の白い面を使う。赤いインクで染め、彫るところと彫らないところの境目をわかりやすくする。

[消しゴム版の準備]

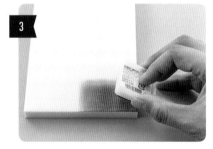

3

描き写した図案の大きさより広めに、インクをぽんぽんとつけて、染める。

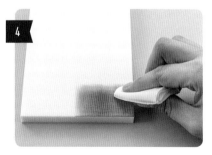

4

ティッシュで全体をこすり、インクを完全に拭き取る。

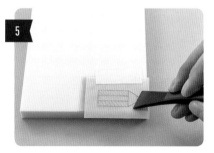

5

1 に、シャープペンシルで描いた面を下にしてマスキングテープでとめ、へらや定規などでこすって転写する。

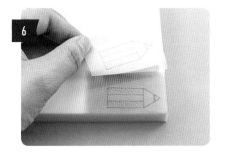

きれいに転写されているか確認する。うすい場合は、もう一度上からこする。

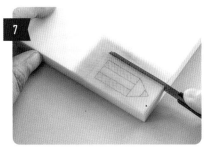

転写できたら、余白を5mmほどあけてカッターで切り出す。カッターの刃は図案の長さに合わせて出し、断面が斜めにならないよう真っ直ぐに切り出す。

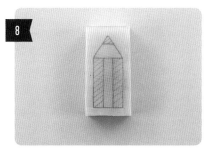

切り出したところ。これで準備は終わり。

[彫ってみよう！]

POINT
角度が変わるときはその都度刃を抜こう！

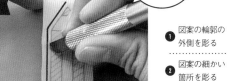

デザインナイフを持ち、図案の角から刃を線の外側に入れてぐるりと一周彫る。図案の線は彫らないように。
＊左利きの場合矢印を逆方向に彫る

\ 彫る順序 /

① 図案の輪郭の外側を彫る
......................
② 図案の細かい箇所を彫る
......................
③ 図案の広い箇所を彫る
......................
④ 図案のまわりを彫る（切り落とす）

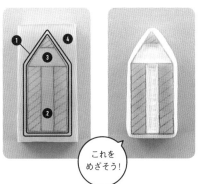

\ できあがり /

これをめざそう！

\ デザインナイフの持ち方 /

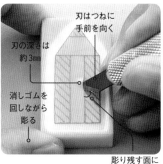

刃はつねに手前を向く

刃の深さは約3mm

消しゴムを回しながら彫る

彫り残す面に対して45°

10

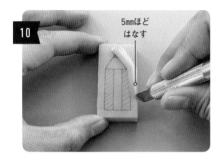

5mmほど
はなす

つぎに、一周彫った方向と逆方向に5mmほど外側に刃を入れ、ぐるりと彫る。**9**と同じく刃の深さは約3mm。

11

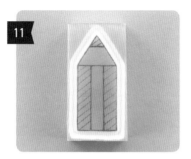

輪郭の外側が彫れたところ。V字の溝ができている。**刃の深さが浅すぎるとV字の溝が抜けにくくなるので注意。**

POINT
V字の
溝を作る

きれいなV字の溝を作るためには、デザインナイフを45°の角度で入れるのがポイント。

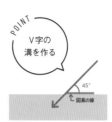

45°
図案の線

❶図案の線に対して外側に刃を入れる。

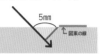

5mm
図案の線

❷反対側からも5mmほどはなして刃を入れる。

図案の線

❸図案の線の両側にV字の溝を作る。

OK

NG

45°で彫るとしっかりとした土台が作れる。

12

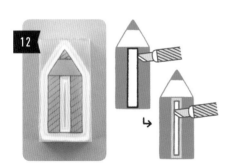

内側の細かいところを彫る。**9**、**10**のように2回刃を入れてV字の溝を作ったところ。細かいところは、刃を深く入れすぎないように注意。

13

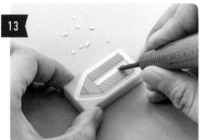

残ったところは、小丸刀で少しずつ削る。

14

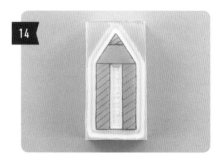

小丸刀で削ったところ。

32

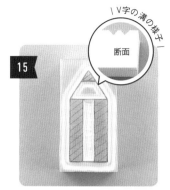

V字の溝の様子

断面

15

広い箇所を彫る。**12**のように、2回刃を入れてV字の溝を作る。このとき、刃の角度がきれいに入っていれば、図案の線の部分がきれいに彫り出せる。

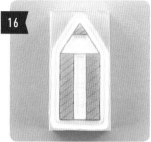

16

残ったところを、小丸刀で削る。

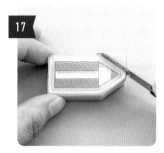

17

図案の外側の余分なところを、カッターで切り落とす。

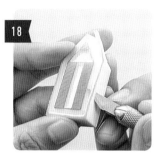

18

残りの余分なところは、写真のようにデザインナイフを入れて、角の部分をぐるりと削る。

［ 仕上げの面取り ］

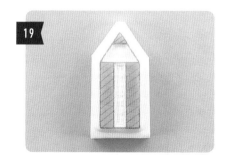

19

外側の余白が彫れたところ。

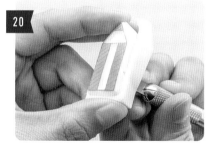

20

さらにきれいに仕上げるために、輪郭に沿って余分な余白をデザインナイフで切り落とす。りんごの皮むきのようなイメージ。

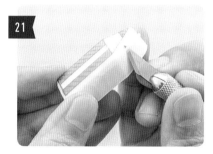

21

角をなくすように、削っていく。

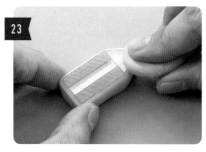

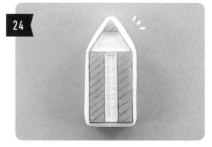

裏の角も少しだけ削る。はんこを押すときに指が角に
当たらず押しやすくなる。

細かな削りかすが残っているので、そうじねりけしで
押さえてそうじする。

きれいな仕上りのはんこが完成!

[押してみよう!]

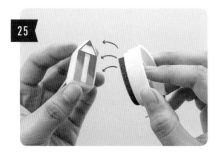

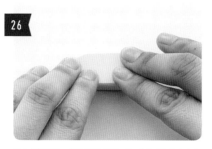

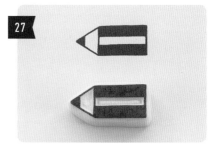

インクとはんこを持ち、上からインクを印面にぽんぽ
んと押さえるようにつける。

紙などに押す。全体を指で押して、まんべんなく力を
かける。

きれいに押せた! 上が押したもの。下がはんこ。ここ
で彫り残しがあれば修正する。

STEP.2 　もう少し複雑な図案を彫ってみよう！

ペンの図案

→ 図案は p.49

簡単な図案が彫れたら、
少し入り組んだ細かな
図案に挑戦。複雑な図案は、
何度かに分けると
彫りやすくなります。

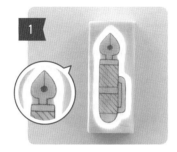

1 図案のまわり一周にV字の溝を彫ったところ。このとき、細かなところは残しておき、別で彫ると失敗しない。

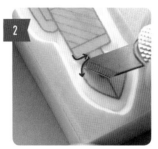

2 残しておいた、ペン先の細かい首のところを彫る。

3 細かいところは、図案の線に刃が入らないように注意しながら彫る。

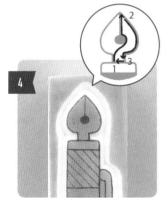

4 首の細かいところが彫れた。つぎにペン先の内側を彫る。ここも複雑なので何回かに分けて彫る。

5 右半分と首の内側部分を彫ったところ。

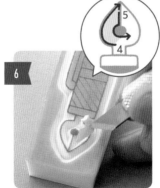

6 左半分を彫ったところ。刃の深さがちょうどいいと、きれいに彫りかすが取れる。

7 ペン先がきれいに彫れた。図案の線の外側も内側もきれいなV字の溝ができ、残したい線の幅も均一に彫れた。

35

レベルアップの 仕上げ方

彫ることに慣れてきたら、
印面をきれいに仕上げて
レベルアップしましょう。
きれいな印面にすることで
より押しやすくなったり、
はんこが長もちします。

→ 図案は p.67

きれいに仕上げる前のはんこ。このままでも押せますがもうひと手間で完成度を上げます

[内側の仕上げ]

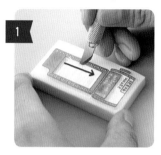

1 彫刻刀で彫った内側の広い余白は、周囲にV字の溝を作るときれいに。写真は1周目の刃を入れているところ。図案の線に刃が当たらないように注意。

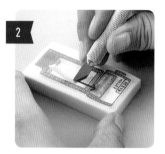

2 2周目の刃を入れているところ。V字の溝ができて彫刻刀で彫った跡のガタガタしたところが取り除けるので、見た目がきれいに。

[外側の仕上げ]

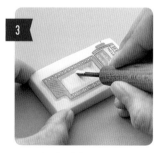

3 もう一度、広い余白の凹凸を彫刻刀で彫って整える。

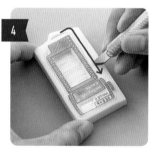

4 外側をきれいに仕上げるために、ぐるりと一周、V字の溝を作る。溝に高さが出て、余白がインクで汚れにくくなる。

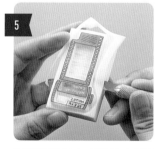

5 V字の溝ができたら、デザインナイフを水平に入れ、V字の溝の深さ分回りを削る。四隅も角丸に整える。

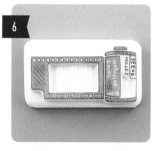

6 内側と外側がきれいに整い、印面がはっきり現れて押しやすく、見た目も美しいはんこに。

STEP.4 いろんなテクニックをマスターしよう！

［ 線をきれいに彫る ］

きれいなはんこ
のポイント

図案の描き写し方や
彫り方などポイントがある
図案をピックアップしました。
他の図案にも応用できるので
練習しながらきれいな
はんこを作ってみましょう。

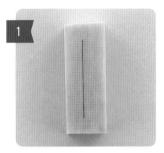

1 線を彫り残す図案は、線の端の彫り方が
ポイント。

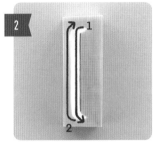

2 まわりにV字の溝を彫るときは、矢印に
沿ってラウンドさせるように刃を入れ、
線端の角を丸くする。

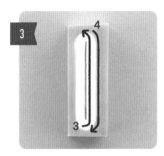

3 反対側も同じように彫る。

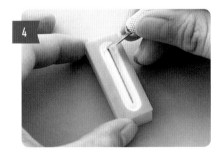

4 線の端の形を見て、角があれば丸く整える。

\ くらべてみよう！ /

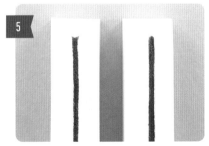

5 左が、角を丸くせず直角に刃を入れた印面。右のよう
に角を丸くしたほうが、丸みのあるすっきりした印象
の線に仕上がる。

\ こんなふうにちがう /

NICE

NICE

上が線端の角を丸く仕上げたもの。下は線端の角をと
くに意識せずに彫ったもの。角を丸く彫ることで図案
に忠実に彫ることができる。

［ 線を抜いて彫る ］

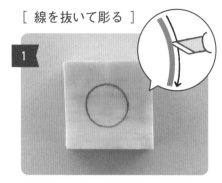

線を抜くときは、刃を図案の線のふちに入れるようにする。［ ポイント ］細かい部分を彫るときは、刃を浅く入れること。

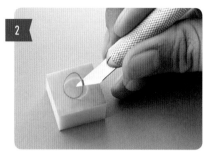

外側、内側から刃を入れると、線がきれいに取れる。

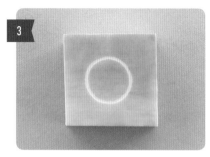

抜いたところは、V字の溝（p.32参照）になっている。

［ ライトの光 ］ → 図案はp.49

ライトの光の線を彫る。同じ形が連続している図案は、ひとかたまりにして、まわりに一周、V字の溝を彫る。

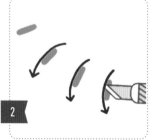

線の彫り方。矢印のように刃を入れる。一度に同じ方向から刃を入れると一定の形で彫りやすい。

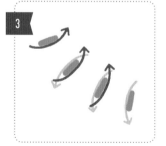

反対側も同じように一度に刃を入れる。

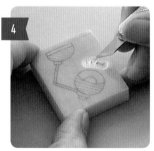

刃が正しく入ると、溝部分がきれいに抜ける。

[文字] → 図案はp.74

文字を残した図案の彫り方。

一文字ずつ彫らずに、大まかなかたまりごとに彫る。まずはまわりに一周、V字の溝を彫る。

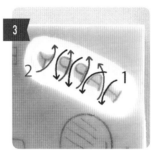

文字と文字の間を彫る。刃の向きが同じ箇所を一度に彫るとよりきれいな印面に仕上がる。刃の入りと抜きはカーブさせると丸みのある文字が彫れる（p.37参照）。

残ったところを彫って、文字の完成。

[屋根のかわら] → 図案はp.55

まずはまわりに一周、V字の溝を彫る。

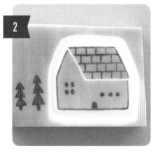

かわらの線を抜く。下の輪郭から彫る。

同じ方向の線を一気に彫る。横の線を抜いたところ。

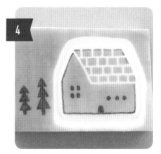

残りの縦の線を彫って、かわらの完成。

[ブーツのボタン] → 図案はp.58

ブーツのボタンのように、小さい丸を抜くテクニック。

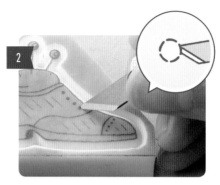

刃先を3〜5回ほど図案のまわりを刺すようにして彫る。

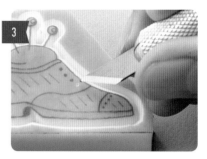

まわりを少しずつ刺すことで、小さな丸も抜きやすくなる。

[梅の花芯] → 図案はp.75

梅の花のおしべの丸をきれいに抜くテクニック。

右の[彫り方ポイント]を参考に、小さな丸から先に彫る。

\ 彫り方ポイント /

小さな丸を彫ったら、中心の線を縦に彫って抜いていく。丸と線を分けて彫ることできれいな形が作れる。

[文字を抜く]　→ 図案は p.50

1

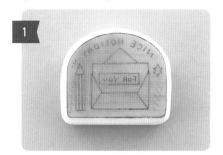

文字を抜く図案のテクニック。

2

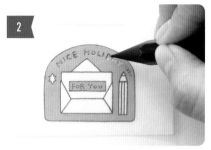

図案を描き写すときは、文字をそのまま線でなぞる。
（詳しくは、p.47「白抜きの図案」参照）

3

図案の線のふち（ピンクと線の境目）に刃を入れるように彫る。筆順に関係なく、同じ方向の線を優先して彫るときれいに仕上がる。

[小さな星]　→ 図案は p.50

1

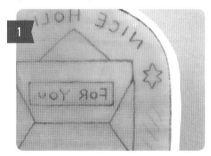

星をきれいに彫るテクニック。

2

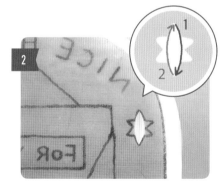

イラストのように刃を入れて上下の角を彫る。

3

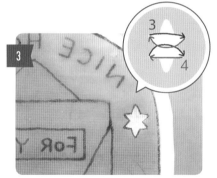

残りの角も同様に刃を入れて彫ると彫り跡もきれいになる。

[葉のギザギザした形] → 図案は p.53

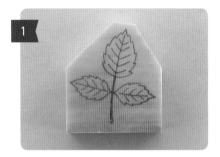

1

葉のまわりのギザギザした形を彫るテクニック。

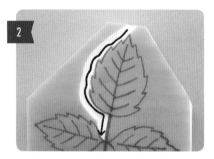

2

ゆるやかに輪郭に沿うように刃を入れる。ギザギザの間の細かい角は、無理に彫らずに残す。

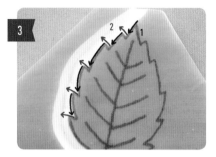

3

つぎに細かい角を彫る。同じ方向は一度に刃を入れるときれいに仕上がる。

[小さな葉] → 図案は p.53

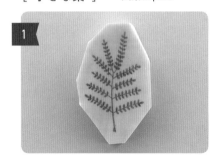

1

細かく小さな葉を彫るテクニック。

2

ゆるやかに輪郭に沿うように彫る。葉の間の細かな部分は、無理に彫らずに残す。

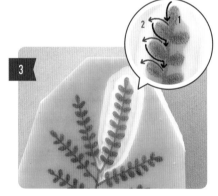

3

つぎに細かい角を彫る。同じ方向は一度に刃を入れるときれいに仕上がる。

[ソックス] → 図案はp.61

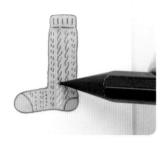

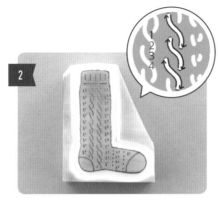

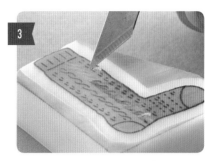

ソックスのくり返し模様は図案を白く抜く。描き写すときは、模様をそのまま線でなぞる。

刃を入れるときは、同じ方向の刃の動きを優先して彫るときれいに仕上がる。

きれいに刃を入れると写真のように模様の線が浮いてくる。刃先で拾うように取り除く。

[切手のふち] → 図案はp.67

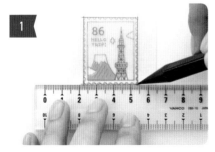

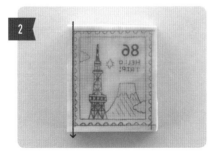

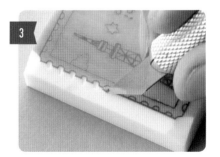

半円がくり返し並ぶ切手のふちは、描き写すときに直線を引いておく。

まずは直線に刃を入れ、線の外側を取り除く。つぎに、半円をくり抜くように彫る。

半円を彫っているところ。外側が彫れているので形がきれいに出る。残りの三辺も同様に彫る。

［ だるまの顔 ］ → 図案は p.76

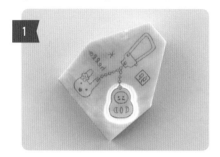

1

目や口など小さな顔をきれいに彫るテクニック。ゆるやかに輪郭に沿うように彫る。顔のパーツは表情が大切なので、少しずつ慎重に彫っていく。

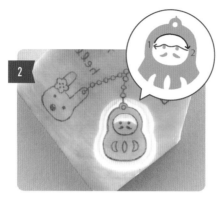

2

イラストのように刃を入れ、おでこを彫る。

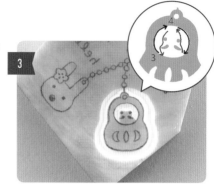

3

イラストのように刃を入れ、ほっぺを彫る。目やひげなどのパーツの輪郭に沿わせながら刃を動かすのがポイント。

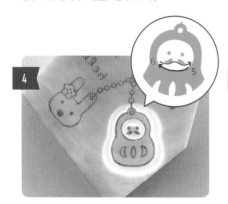

4

イラストのように刃を入れ、あごを彫る。

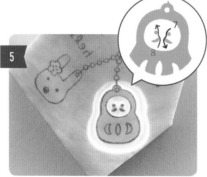

5

目の間をイラストのように彫り、残りの部分を彫る。

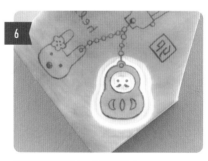

6

目やひげの形がきれいな顔が彫れた。

\ 2色で押してみよう /

[ミモザ] → 図案はp.53

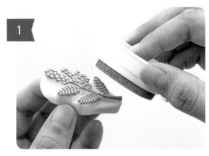

はんこにインクをつけるときに、2色をそれぞれつける。ここでは、緑と黄色のインクを使用。

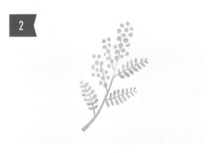

紙に押したところ。緑と黄色のインクのにじみもはんこの味わいになる。

\ 重ね押し用の色版の作り方 /

[スノードーム] → 図案はp.74

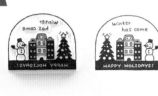

はんこを作り、インクをつけて紙に押す。

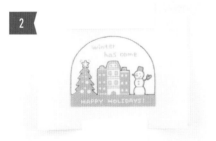

色をつけたいドーム部分をトレーシングペーパーに描き写す。

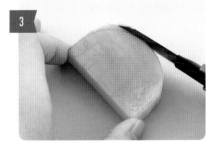

色をつけたいドーム部分のはんこを作る。押しやすいようにまわりの余白をぎりぎりのところを、カッターで残さず切り落としておく。ガタガタしているところはデザインナイフで削ぎ落とす。

45

[スノードーム]

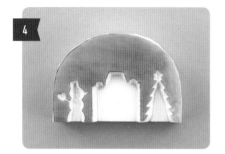

色をつけないところを彫って取り除く。

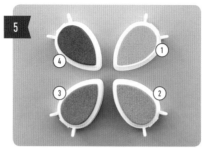

インクを用意する。ここでは4色使う。**4**のはんこに、①〜④の順のように、うすい色のインクからつける。

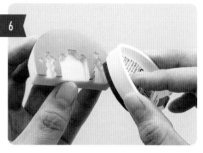

うすい色のインクからつけることで、グラデーションがきれいに作れ、インクパッドも汚れにくい。

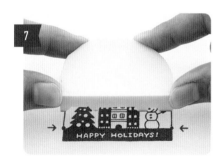

1で押した上から、**6**のはんこを押す。3箇所ほど見当を決めて押すとずれにくい。重ね押しのコツは、真上からだけでなく横からも見て、一周がずれていないか確認してから押すこと。写真の赤い点の位置のように重ねる部分を見て押すときれいに押せる。

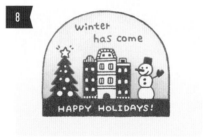

押したところ。色をつけたいところのはんこを新しく作ることで、グラデーションや好きな色をつけることができる。

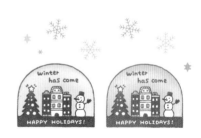

いろんな色で押すと、同じはんこでも違った雰囲気の陰影を作ることができる。

[文字をきれいに押す]

カレンダーのように文字を並べて押すときのポイント。使う文字のはんこを用意する。

定規を添えて、等間隔になるように定規の目盛りを使って押す。

\ POINT /

はんこの大きさを揃えるとより押しやすくなる。文字の図案を描き写すときに、定規を使い枠を作って写すと大きさを揃えやすくなる。

[白抜きの図案]

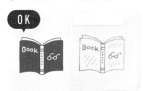

線をそのままなぞって描き写し、線を彫る。

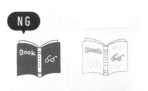

袋状に描き写してしまうと、どこを彫ればいいかわからなくなる。

ベタ面に白抜きの図案を描き写すとき、線を袋状になぞってしまうと図案よりひとまわり大きくなってしまう。白抜きの細い線の図案は線でなぞるようにするのがポイント。

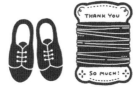

これもベタ面に白抜き。

[そうじねりけしの使い方]

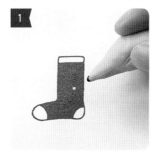

そうじねりけしはそのままはんことしても使える。押したときにゴミが入ってしまったら、そうじねりけしの先にインクをつけて抜けた部分に色をのせ、補修する。

小さく部分的に色をつけたい場合は、そうじねりけしにインクをつけて押すと簡単に好きな色でアレンジが楽しめる。

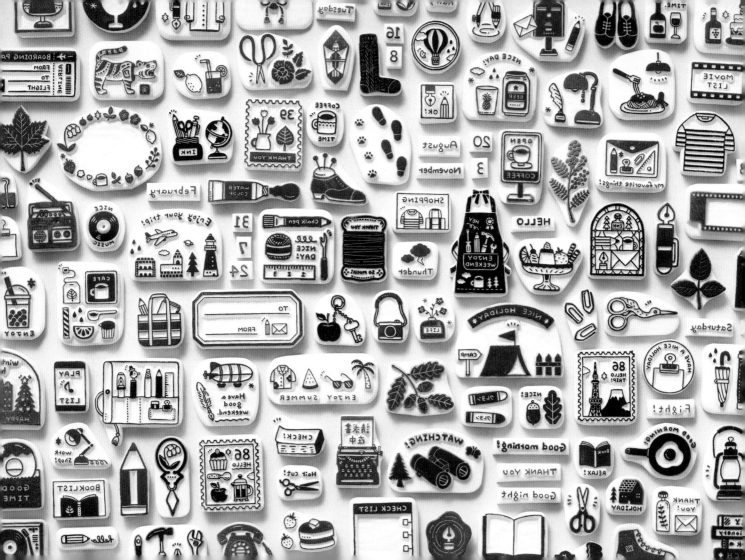

文房具

STATIONERY

文房具好きの心をくすぐるようなモチーフたち。手帳に押したり、レターやラッピングに押したりと、幅広いシーンで使えます。

THANK
YOU!

INK

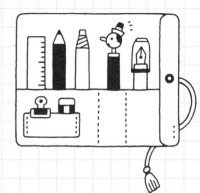

HAVE A NICE HOLIDAY

My favorite things!

植物・果物

PLANTS and FRUITS

季節にちなんだいろいろな植物
や果物モチーフです。葉っぱの
モチーフはほかのモチーフとも
相性が良いのでさまざまな組合
せを楽しめます。

Spring is coming!

ENJOY SUMMER

HELLO AUTUMN!

HAPPY HOLIDAYS!

FOR YOU!

NICE!

ENJOY

GOOD TIME.

THANK YOU!

喫茶店

COFFEE SHOP

昔ながらの喫茶店をイメージし
たモチーフです。お気に入りの
カフェに行ったときの記録や、
お菓子のおすそわけに添えるカ
ードなどにも使えます。

Break time!

GOOD TIME!

morning!

ENJOY!

お裁縫

SEWING

糸通しやピンクッション、コウ
ノトリの手芸はさみなど、少し
懐かしく感じる裁縫モチーフ。
紙はもちろん、布小物作りにも
映えるモチーフです。

ファッション

FASHION

ボーダーTシャツや帽子など
のファッションアイテムたち。
ニットの編み目模様は押した
ときの印影もきれいで、冬の
グリーティングカード作りに
もおすすめです。

WOOL
100%
YARN

ENJOY!

着せ替え

CHANGE OF CLOTHES

組合せ次第で、さまざまなバリ
エーションの着せ替えが楽しめ
ます。その日の気分で選んだり、
メッセージカードに添えたりす
るのもおすすめです。

ENJOY

NICE!

道具

TOOLS

ラジオやレコードプレイヤー、
工具など存在感のある道具モチ
ーフたち。お道具箱や収納BOX
のデコレーションに。

NICE
MUSIC

TOOL
BOX

WATER
COLOR

GOOD
THINGS

HEY

ENJOY
WEEKEND

旅行・アウトドア

TRAVEL and OUTDOOR

旅用ノートの表紙に押したり、
アルバム作りなど、旅に行く前
から行った後まで楽しく飾れる
旅行やアウトドアモチーフを集
めました。

 PASSPORT

 Have a good weekend.

 BOARDING PASS AIRLINE FROM TO FLIGHT

 Enjoy your trip!

 Have a nice trip! TRAVEL SPF 30

GOOD MORNING!

WATCHING!

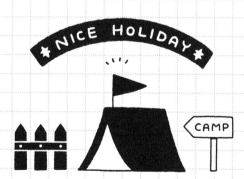

NICE HOLIDAY

CAMP

台湾

TAIWAN

私が好きな国。小籠
包やかき氷、炊飯ジャ
ーなど、カラフルなイ
ンクで彩りたくなる
モチーフです。

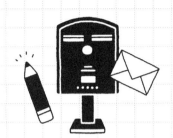

ENJOY!

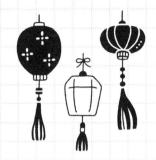

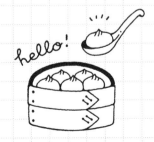

hello!

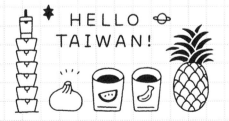

HELLO
TAIWAN!

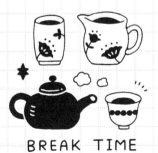

BREAK TIME

カレンダー・定形文

CALENDAR and SET PHRASES

数字モチーフはカレンダー作り
や日記を書くとき、バースデー
カード作りなどオールマイティ
に使えます。定形分はイラスト
と組み合わせて使うと便利です。

1　2　3　4　5

6　7　8　9　10

11　12　13　14　15　16　17

18　19　20　21　22　23　24

25　26　27　28　29　30　31

MONTHLY and WEEKLY			

January February March April

May June July August September

October November December Monday Tuesday

Wednesday Thursday Friday Saturday Sunday

定型文			

HELLO How ARE You? FOR YOU

Good morning! Good night THANK YOU OK!

HAPPY BIRTHDAY Fight! HAPPY? lllll

手帳アイコン

SCHEDULE ICONS

お天気マークなどのちいさな
アイコンは、手帳作りに役立
ちます。その日の気分をメモ
や付箋に押したり、いろんな
組合せで楽しめます。

SHOPPING

BOOKLIST

MOVIE LIST

STATIONERY

Sunny

Cloudy

Rainy

Thunder

Snowy

Monthly

Daily Planner

Weekly

My Schedule

PLAY LIST

MEMO

CHECK

LIST

RELAX !

work Shop!

COFFEE

TIME

Lucky

HOLIDAY

おでかけ

ok!

SECRET

Hair cut!

NICE

MUSIC

クリスマス・
年賀状

CHRISTMAS and NEW YEAR'S CARD

クリスマスカードや年賀状作
りに映えるモチーフたち。水
引のモチーフはお祝い袋や贈
りものへの巻紙などにも便利
に使えます。

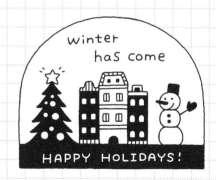

 Happy New Year

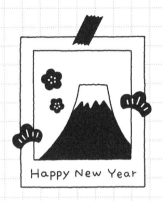

Happy New Year

 謹賀新年

HAPPY NEW YEAR 子

丑

寅

卯

hello

辰

\HAPPY/

寿

巳

午

福 未

申

酉

戌

亥

封筒・小包

MAIL and PARCEL

手紙や荷物を送るときに役立つモチーフたち。実用的な「TO&FROM」や「こわれもの」など、はんこでひと押しすることで、受け取る相手も思わず嬉しくなるはずです。

もっと詳しく解説！

図案を描き写すコツ

図案をトレースする作業は、実は、はんこを彫る作業と同じくらい大切です。なぜなら、描き写した線をたよりに彫っていくことになるからです。コツは、くっきり転写できるように濃くはっきりと描き写すこと。図案の線に重なって、描いている線が見えにくい場合は、トレーシングペーパーを2枚重ねにすると見やすくなります。

初心者の方は、p.49のような簡単な図案がおすすめです。まずはデザインナイフを握って彫る感覚をつかんでみてください。コツは、線の真上を彫らないように注意しながら、ゆっくりとナイフを動かすこと。ついつい手に力が入ってしまいますが、余計な力を抜いて、ペンで絵を描くような感覚でナイフを動かしていくと、きれいな線が作れます。いくつか彫っているうちにだんだんとコツがつかめてくると思います！

POINT

図案の線のふちを見ながらナイフを動かしていきます。線の上を彫らないように注意！

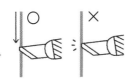

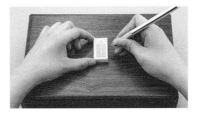

彫るときの環境とデザインナイフの握り方

デスクライトで手元を明るく照らします。お道具箱や本を積んで高さを出してその上で彫ると、姿勢を正しくして彫ることができます。私はお道具箱の上で彫っています。
デザインナイフは、刃の根元付近を握ります。小指は台につけて固定してナイフを動かします。

小さい図案はまだ難しい……でも彫ってみたい！という場合は、図案を拡大コピーして彫ってみましょう。もっと細かい図案を彫ってみたい！という場合には、縮小コピーして小さな図案へチャレンジしてみてください。

はんこは押し方によってもさまざまなバリエーションが楽しめます。ポンと押してペンで装飾したり、パターンで押してみたり。インクを替えるだけでもいろんな表情をみせてくれます。作った消しゴムはんこで、たくさん楽しんでもらえたら嬉しいです。

消しゴムはんこの保管方法

プラスチック素材の上に長期間置いておくと、くっついてしまうことがあるので、プラスチック製のケースにしまう場合は紙を下にしいて保管してください。

お手入れ方法

インクがついたままにすると劣化してしまうので、はんこを使った後はインクを拭き取ります。そうじねりけしやティッシュなどで優しく印面をそうじしてください。

eric —エリック—

松原衣理子（まつばら・えりこ）

イラストレーター、消しゴムはんこ作家。2007年より独学で消しゴムはんこを制作。机の引き出しをひっくり返したような、小さなのもので溢れた世界と、どこか懐かしさを感じさせる作風が人気。消しゴムはんこを使ったイラストをステーショナリーデザインに提供、文具メーカーとのコラボ商品を販売。国内外の文房具好きにもファンが多い。
Instagram: https://www.instagram.com/eric_smallthings

材料・道具協力

株式会社シード
tel.0120-352-458
http://www.seedr.co.jp

株式会社ツキネコ
tel.03-3834-1080
http://www.tsukineko.co.jp

staff

アートディレクション・デザイン／川村哲司（atmosphere ltd.）
デザイン／吉田香織（atmosphere ltd.）
撮影／福田典史（文化出版局）
校閲／みね工房
英字校正／Noriko Hisamatsu
DTPオペレーション／田山円佳（スタジオダンク）
編集／加藤風花（文化出版局）

ericの消しゴムはんこ
eric's eraser stamps

2021年3月28日　第1刷発行

著者　　　eric
発行者　　濱田勝宏
発行所　　学校法人文化学園 文化出版局
　　　　　〒151-8524 東京都渋谷区代々木3-22-1
　　　　　電話 03-3299-2488(編集)
　　　　　　　 03-3299-2540(営業)
印刷・製本所　株式会社文化カラー印刷

文化出版局のホームページ http://books.bunka.ac.jp/